KB103407

서출판 숨쉬는 행복

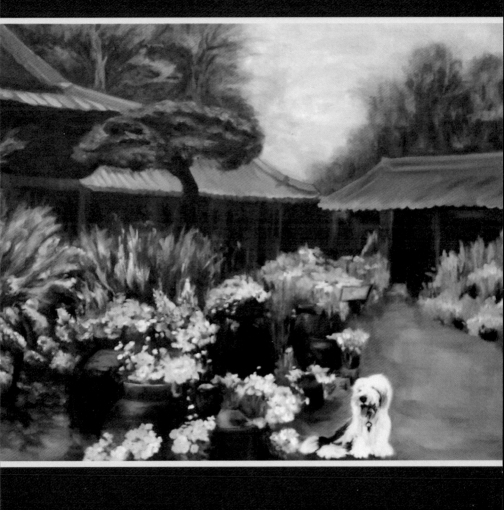

꿈을 그리다

꿈을 그리다

김선희

김선희시인

1969년 서울 출생 대원외고 졸업
1997년 방통대 국어국문과 및 명지대학원 관광학과 졸업
2010년 북부기술교육원 전자출판과(편집디자인) 졸업
2015년 삼육대 사회복지학과 졸업
2006년~2017년 순수문학지 등단 문예지에 시 발표
2008년 반딧불시집 출간시작으로 작품활동 시작
2011년 계룡 김장생 문학상수상
2013년~2016년 마음세상 에서 낙엽에도 가시가 있다
시집 기획출판 등 불꽃을 태워라 외 다수 전자책출간
2017년 도서출판 숨쉬는 행복 출판사 설립
2017년~2018년 다산저널 컬럼리스트 시
2018년 국립낙동강생물자원관의 소식지 담다 시 발표
2017년~2019년 도서출판 숨쉬는 행복에서 된장 택배 등
수필집, 시집 다수 출간
2020년 도서출판 숨쉬는 행복에서 꿈을 그리다
화보집출간

작가의 말

그림을 그리다 꿈을 그리다 라는 마음으로 접하게 되는 시기가 시작의인 듯 합니다.

삶이 주어지고 걸어가는 길에 휘몰이 하는 인파 속에서 나를 찾아가는 길이 쉽지 않듯 계획하고 뜻하는 모든 것들이 자신이 원하는 시기에 이루어지지 않는 경우가 있습니다.

그러나 마음에 꿈을 그리듯 그림을 그리다 보면 언젠가는 그 길을 가게 되는 것이 현실인 듯 싶습니다.

곱게 그리고 간직해온 것들이 현실에서 실현되는 시기 가끔은 그것이 꿈인 듯 하지만 그림 그리듯 그려집니다.

오랜세월 동안 하는 일들이 바빠서 하는 일들에 치여서 하지 못했던 것들을 담아 내면서 그림을 그립니다.

그 시간이 좋고 즐거운 마음이 듭니다.

그림을 그리다 곧 꿈을 그리다 라고 말할 수 있다는 것은 마음이 즐겁기 때문입니다.

고운 것을 곱게 새기며 거친 것을 거칠게 그리는 순간이 삶이 주어져 있는 한 그려지는 것들이라는 것을 알기에 소중합니다.

그림을 그리기 원하는 사람들과 함께 하고픈 마음으로 담아본 그리기 수업들 쉽게 따라　하며 가까운 평생학습관 같은 곳에서 소소히 시작해 보는 그림 그리다 의 삶이 즐겁고 행복하시길 바랍니다.

목차

01.━━━━━━━━━━━━━━━ 점 선 면

선 긋기 연습

연필 소묘의 기초, 선 긋기 연습

흐린 선을 그릴 땐 연필을 길게 잡고 연필을 쥐는 힘도 최대한 약하게 연필을 떨어뜨리지 않을 정도의 힘만 사용한다

진한 선을 그릴 땐 연필을 짧게 잡고 그린다

긴 직선을 그릴 땐 연필을 길게 잡고 팔과 어깨를 같이 사용한다

짧은 선은 주로 면을 세분화하거나 묘사부분에서 사용하는데 이때 팔보다는 손목을 사용한다

그리고 연필은 비교적 짧게 잡는다

직선 연습 가로 세로 대각선 4방향

명도단계 연습

명도 단계를 이용해서 양감과 원근 등을 표현하게 된다

밝은 톤 중간 톤 어두운 톤

명도 단계도 약 9단계 정도

(밝음 중간 어둠 3단계)

기초 정물 그리기

도형 정물 그리기

직육면체 정육면체 구 원뿔 원기둥 등등

배경 바닥 그리기

기초부터 시작 선 그리기

드로잉 연습은 종이에 두 점을 찍고, 이를 잇는 선을 그리면서 시작한다. 곧은 직선을 그리기 위해서는 꾸준한 연습이 필요하다.

왼쪽에서 오른쪽으로, 안에서 밖으로 등 다 방향으로 연습하는 것이 중요하다.

연필을 쥐는 자세로 각양각색이며 다양한 선 그리기에 적합한 방법이 있다.

기본적인 기하학적 형태를 만들기 위해서는 선을 이어야 한다. 세 개의 점은 삼각형을, 네 개의 점은 정사각형이나 직사각형을 만든다.

그리기 연습을 통해 정확한 각도와 거리를 측정하는 능력을 기를 수 있다.

이는 피사체를 묘사하는데 중요한 요소다.

직선을 이용한 도형 그리기 연습 이후에는 원을 그려야 한다.

충분한 연습이 이루어지면 마치 컴퍼스로 그린 것처럼 완벽한 원을 그릴 수 있다.

커브를 만들 때는 먼저 종 위에 무작위 점을 그려 부드럽고 연속적으로 연결해야 한다.

드로잉에서의 입체적 차원 묘사는 빛과 그림자에 관한 감각을 길러야 한다.

이를 위해 원형, 원통형, 큐브형 등 다양한 모양을 그리는 훈련이 필요하다.

모든 크기와 각도를 사양해 그린 후, 빛을 받고 있는 상태를 묘사하는 것이 중요하다.

이 작업은 광원이 물체에 비추면 생기는 그림자를 그리기 위함이다.

14

15

16

19

23

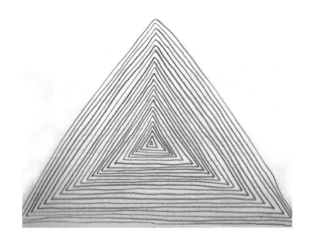

24

02. ──────────── 구상화

구상화

Figuration. 미술에서 <u>추상</u>의 반대 개념으로 사용되는 용어이다. 20세기에 자연이나 현실을 묘사하지 않는 추상 예술이 나타났으나, 이에 대항해서 종래의 재현적 표현을 총괄하기 위해서 사용되기 시작한 개념이다. 간단히 말하면 자연적인 형태를 어느 정도 유지한 그림은 모두 <u>구상</u>회화이다. 한마디로 인물을 그린 그림이 있다 치면 그래도 사지나 이목구비가 구별될 정도면 구상화란 것이다.

하지만 '구상회화=사실적인 그림'이 아니다. 르네상스 그림처럼 대상을 사실적으로 묘사하는 그림뿐 아니라 만화나 캐리커처처럼 어느 정도 변형이나 과장 (데포르메 등)이 들어간 경우도 구상이다.

많은 사람들이 만화에 익숙해져서 착각하는 경우가 많지만, 극화체 라면 모를까 대부분의 만화는 사실적인 그림이 아니다. 즉 구상화는 형식상의 사실주의와 상하관계에 있다.

사실상 현대 시각문화에서 절대적으로 주류의 위치에 있는 그림체 경향. 광고, 영화, 만화, 애니메이션 등의 상업미술은 말할 것도 없고, 현대미술에서도 사실상 주류를 차지한다. 하지만 이러한 시각도 구상과 추상을 어떻게 나누냐에 따라 달라진다. 예를 들어 모네와 같은 인상파를 모더니즘이전의 구상으로 정리할 수도 있고, 이미 현실에 대해 새로운 시야, 새로운 감각으로 바라봤으며, 모든 표현들이 사실적이지만은 않다는 점을 들어 추상이라고 말할 수도 있다. 실제 인상파는 모더니즘의 시작을 알린 미술사조이다.

구상화란 실재하거나 상상할 수 있는 사물을 그대로 나타낸 그림이다.

드로잉

드로잉의 기원은 아주 오랜 옛날 동굴벽화에 그려진 선들이라고 할 수 있겠지만 참된 의미의 소묘에 가까운 즉 종이가 있고 화가의 개인적 자유가 주어진 소묘는 르네상스 이후에나 보여졌다.

드로잉의 의미는 일반적으로 채색을 쓰지 않고 주로 선으로 그리는 회화 표현입니다.

드로잉은 그리는 목적에 따라 네 가지로 구분한다.

첫째, 인상 파악이나 세부기록, 건축계획 등을 위한 스케치(크로키)가 있다. 둘째, 운동감이나 명암법, 해부학 등의 회화적 표현의 탐구 및 표현 훈련을 목적으로 하거나 완성 작의 구도를 뚜렷이 나타내기 위한 습작 셋째, 벽화나

태피스트리 등의 원작을 만들기 위한 밑그림(카르통), 마지막 넷째가 독립된 작품으로서의 소묘이다. 또한 그리는 대상에 따라서 석고소묘, 인물소묘, 정물소묘로 나눌 수 있다.

그리는 방법에 따라서는 대상을 그대로 옮기는 사실적, 구상적 소묘, 작가의 느낌대로 그리는 추상적, 비구상적 소묘, 그리는 순간의 인상을 재빨리 옮겨 그리는 크로키, 대상을 정밀하고 세밀하게 그려내는 정밀묘사가 있다.

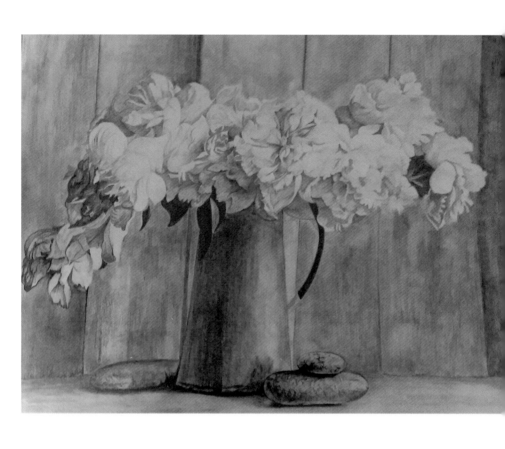

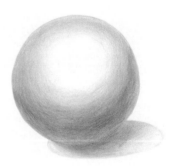

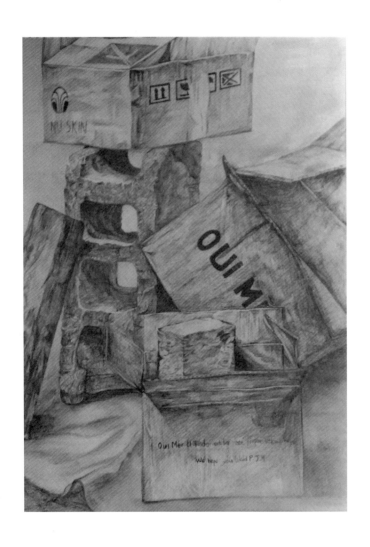

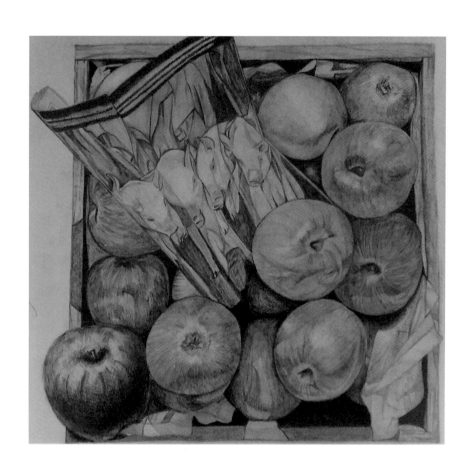

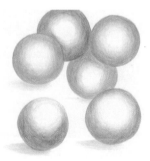

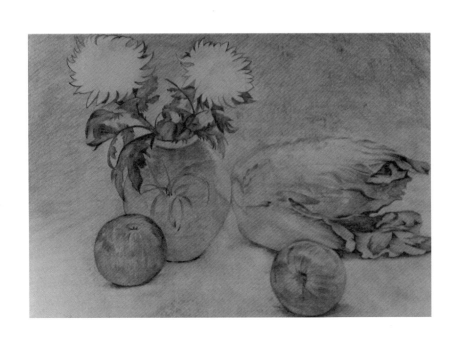

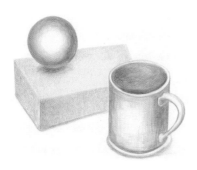

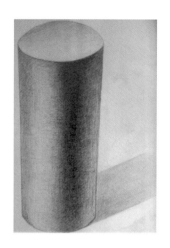

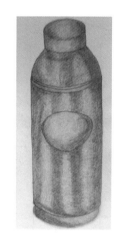

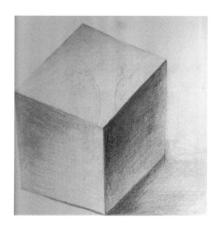

03. ━━━ 모리스 드 블라맹크 모사

모사

고흐와 고갱은 선대의 작품과 선배들의 작품을 끊임없이 모사하면서 공부하고 탐색했다. 그리고 루소도 마찬가지다.

고흐는 밀레의 그림을 열성적으로 모사하기도 하면서 세밀히 연구했다.

밀레의 파스텔로 표현된 그림은 온화하다.

밀알들이 햇살에 반짝인다. 바지의 파랑 색조가 일렁이는 느낌이 된다. 파스텔 효과라고 한다. 흙덩어리의 질감이 손으로 만질 수 있을 듯 모사한다.

고흐가 태오에게 그냥 단순히 복제 하려는 게 아니야 뭐랄까 차라리 명암의 인상들을 그와는 다른 언어, 말하자면 색채의 언어로 옮긴다고 나 할까 그렇지만 어쨌든 나의 이 작업이 밀레가 이루어 놓은 성과가 좀 더 일반 대중에게 널리 알려질 수 있다면 그것도 또한 나름대로 의미가 있을 거야

모사를 하면서 자신 것을 찾아가는 방법 고흐에게서 배운다.

모사를 하면 색감구도 터치 느낌과 상상이 결합되어 새로움을 만들 수 있는 기회가 주워진다.

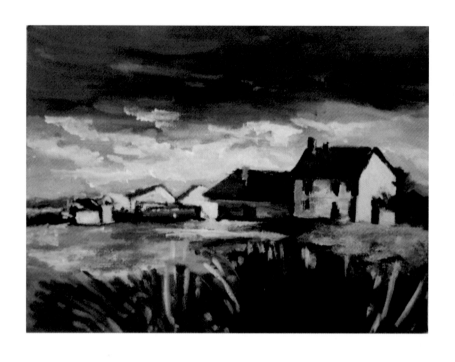

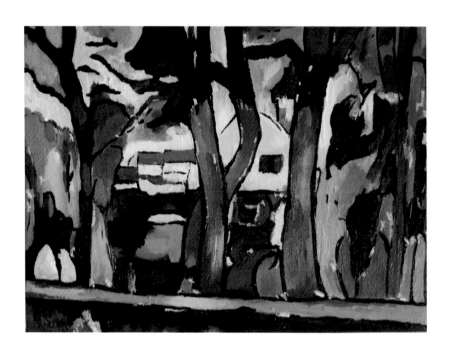

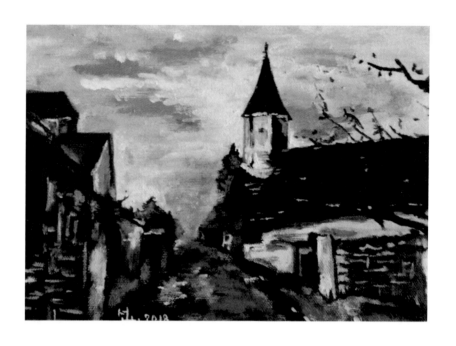

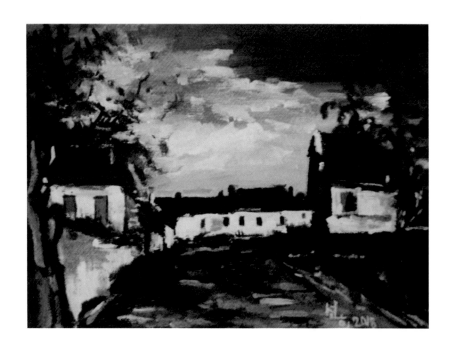

45

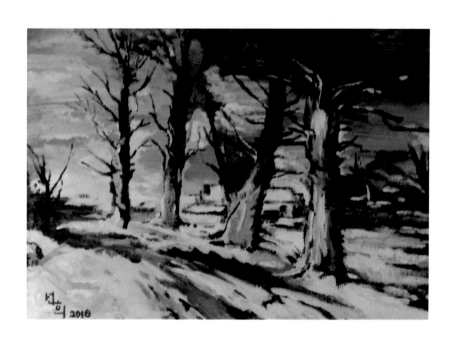

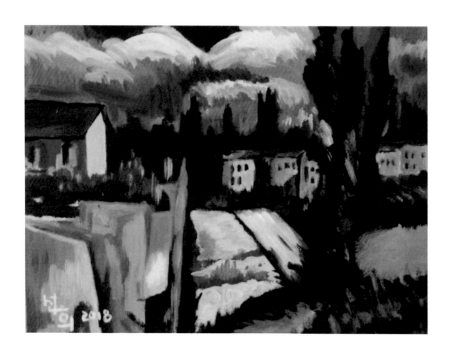

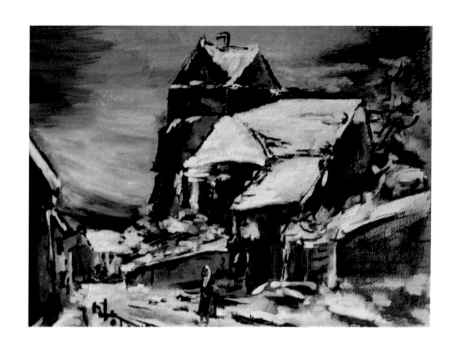

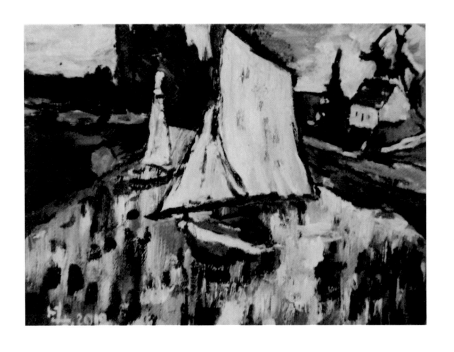

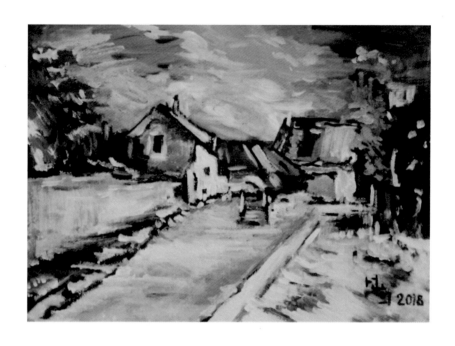

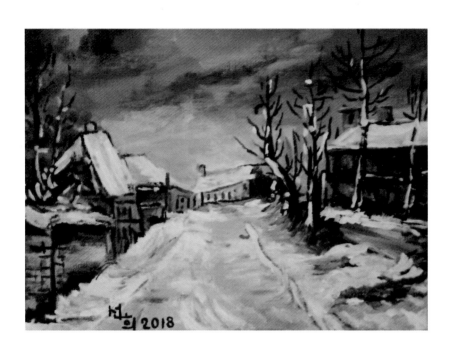

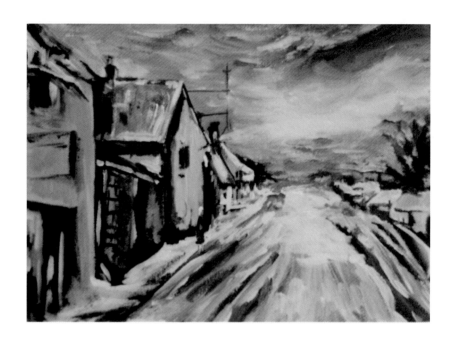

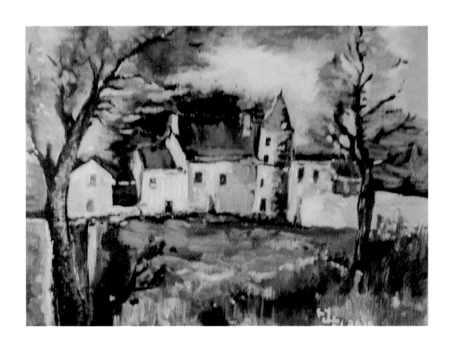

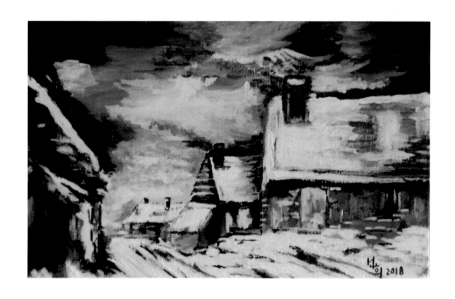

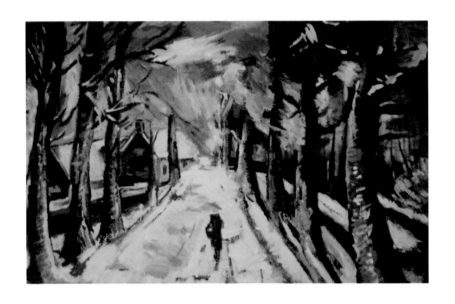

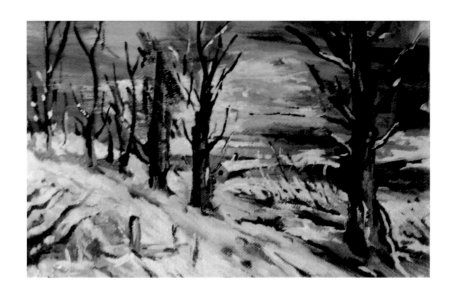

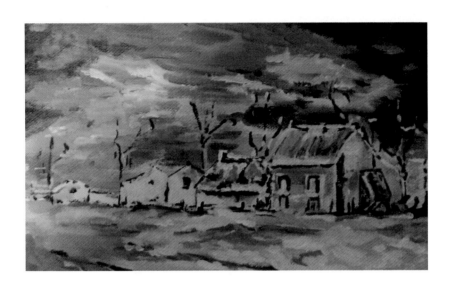

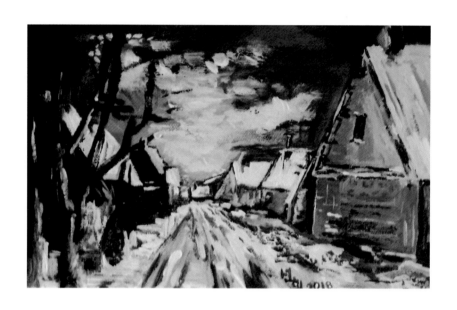

모사 후 창작 작품

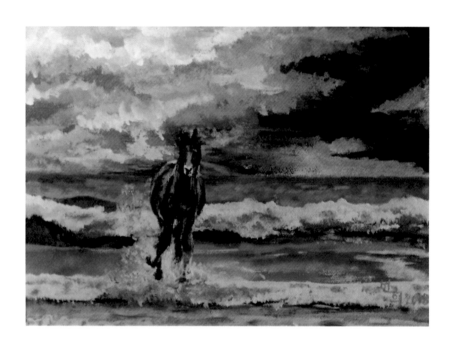

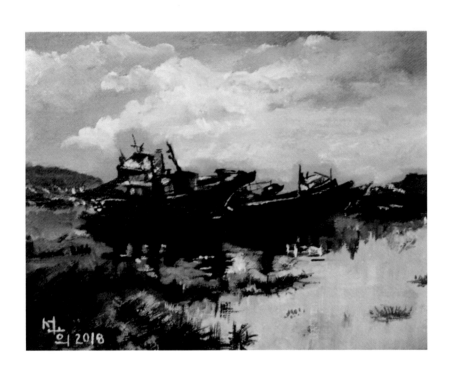

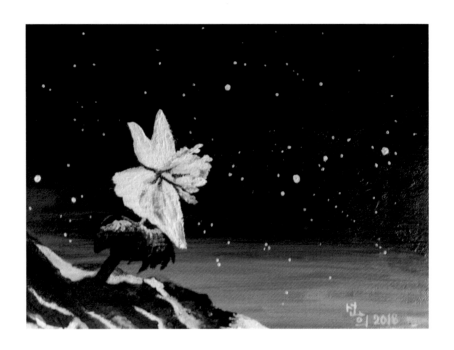

04.———————————— 수채화

수채화

수채화의 기원은 3천 5백년전 이집트라고 할 수 있다.

그 당시 이집트에서는 파피루스로 만든 두루마리에 과학과 역사, 주술과 종교에 관한 내용을 기록하고 그림으로 설명하는데 처음으로 투명물감을 사용, 세밀하게 채색하였다.

이집트인들은 버드나무 가지 등을 태우거나 자연물과 광물에서 안료를 추출하여 안료가루에 아라비아 고무와 계란흰자를 반죽하여 그것을 물에 풀어서 사용한 것이 수채화의 시초이기도 합니다.

(템페라 tempera-달걀 흰자위에 안료를 섞어서 만든다. 1300년에서 1500년경 패널화에서 가장 많이 사용, 아라비아 고무 아교에 섞어 물에 풀어 사용)

1000년이 지난 뒤 야피지에 기록, 9세기에 걸쳐 그리스, 로마, 시리아, 비잔티움 등에서 수용성 안료와 아연을 혼합한 물감으로 그림을 그렸으며, 이것은 또 다른 효과인 불투명 수채화를 낳았다.

수채화가 완전한 그림으로 인정된 시기는 19세기부터이며 근대 수채화가 완전한 그림으로 인정된 시기도 19세기부터입니다.

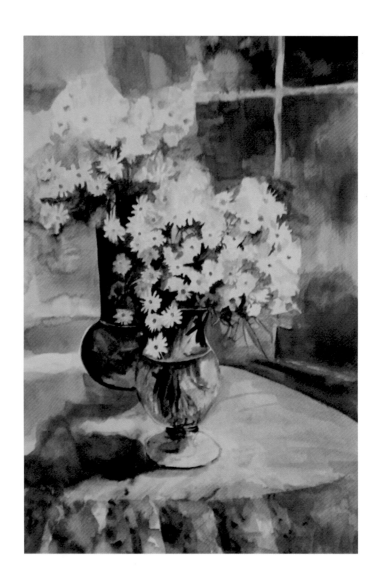

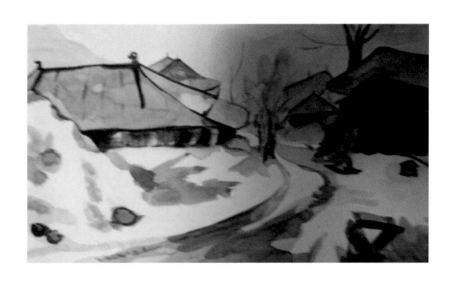

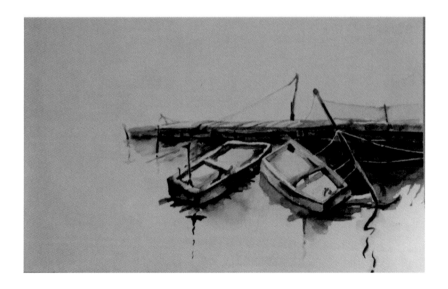

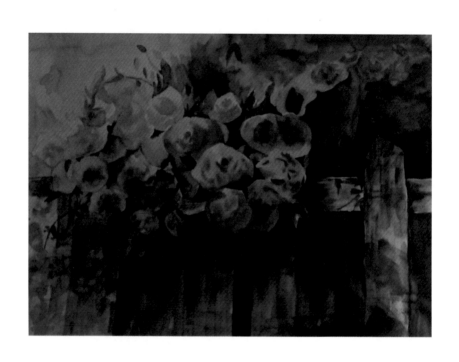

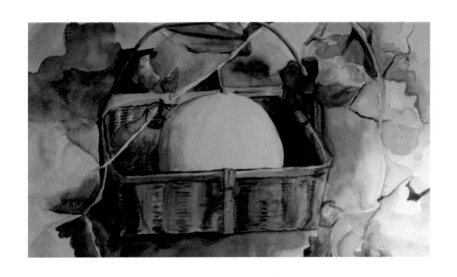

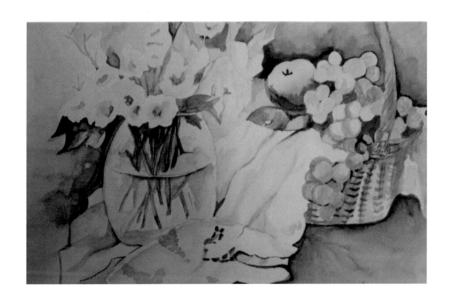

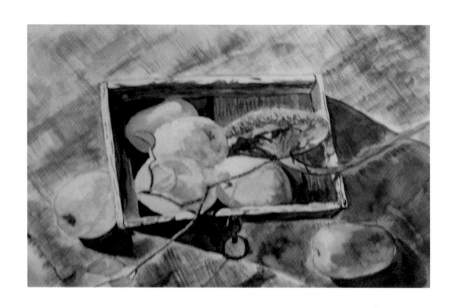

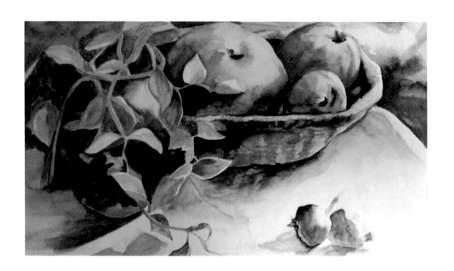

72

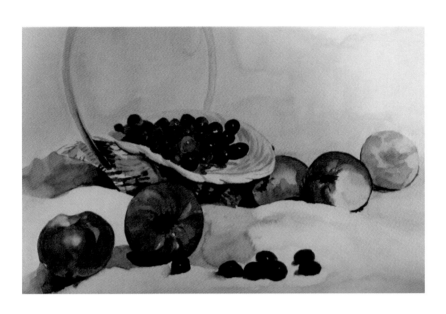

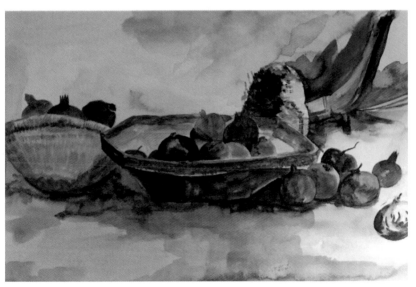

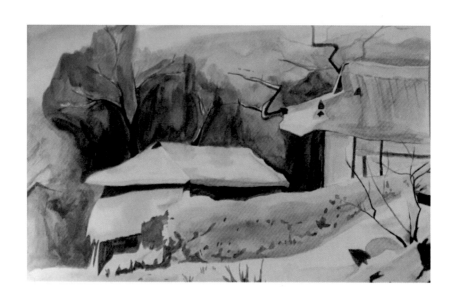

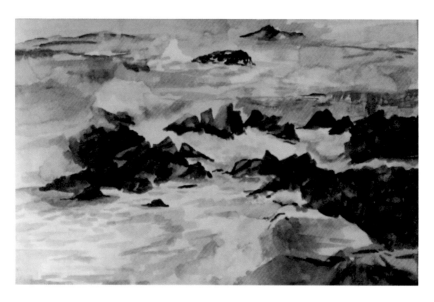

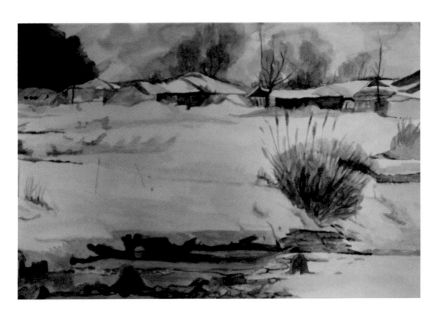

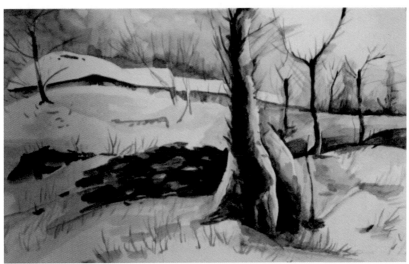

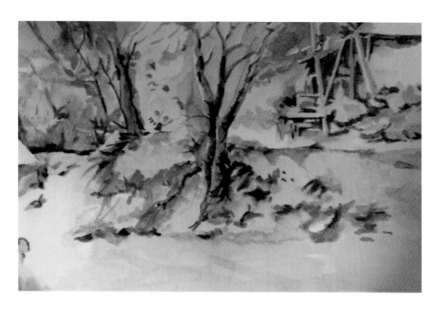

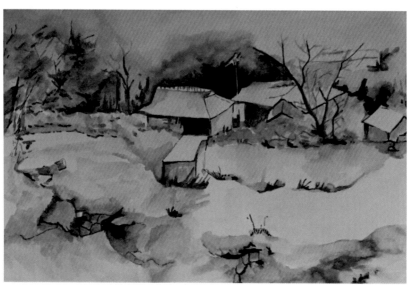

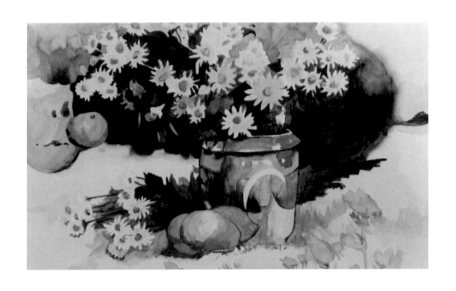

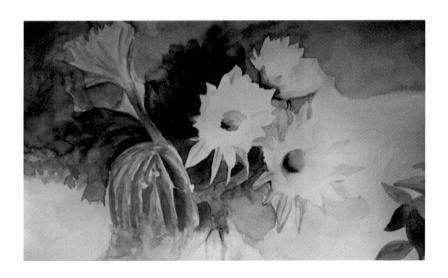

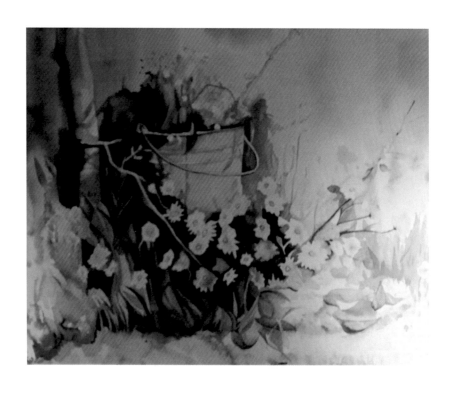

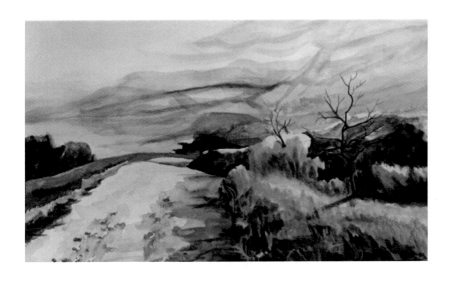

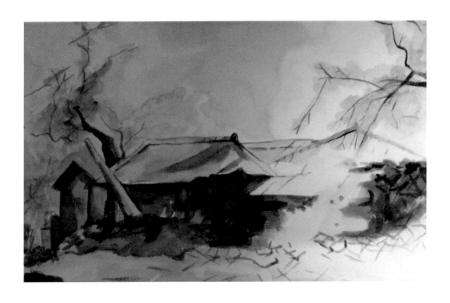

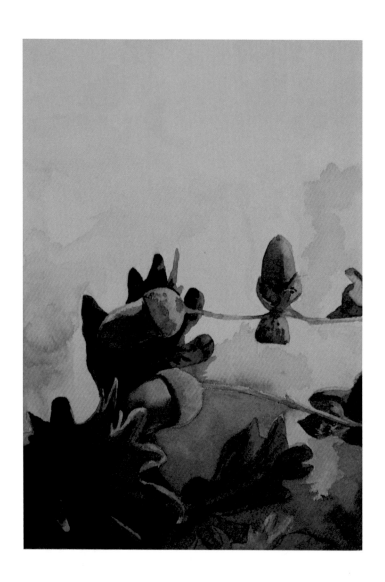

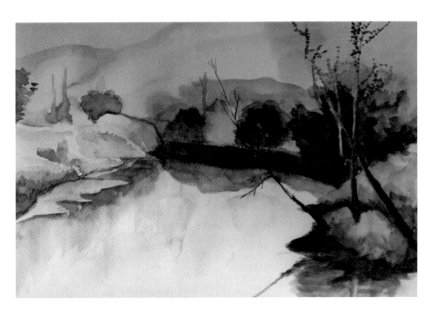

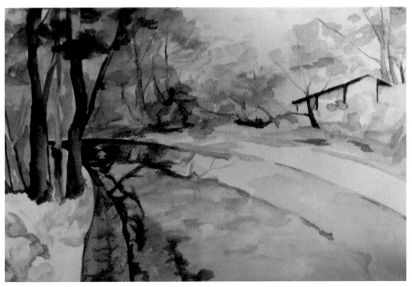

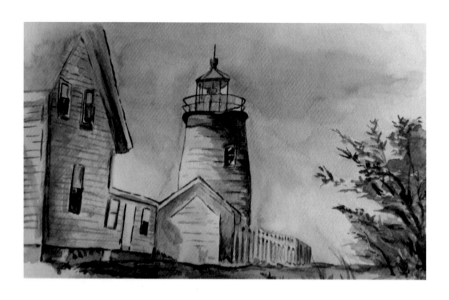

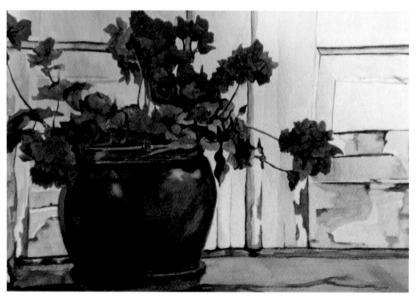

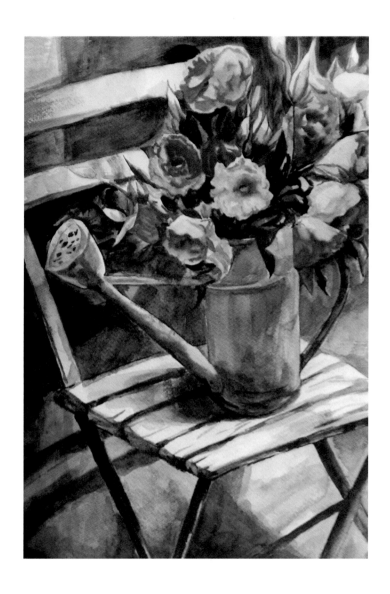

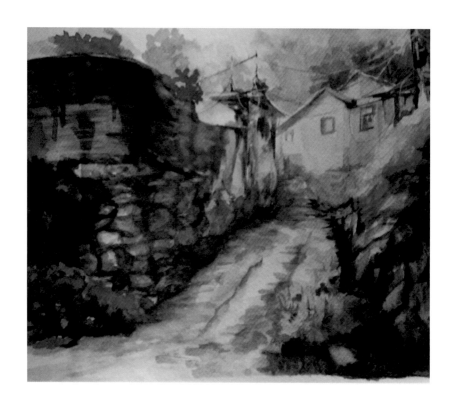

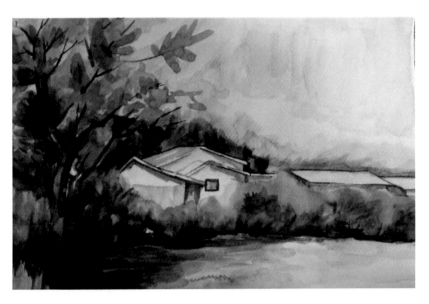

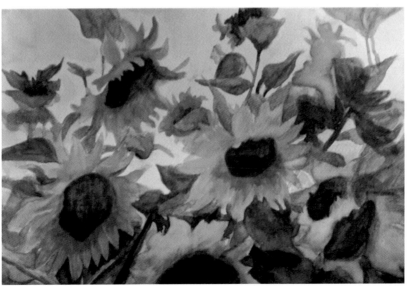

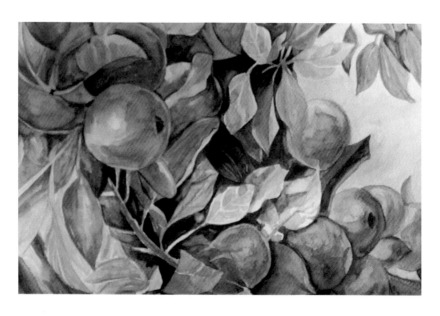

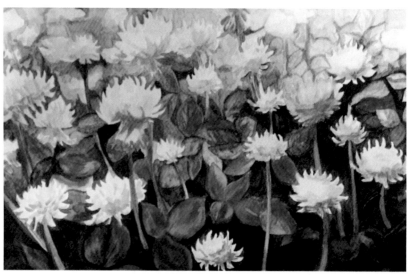

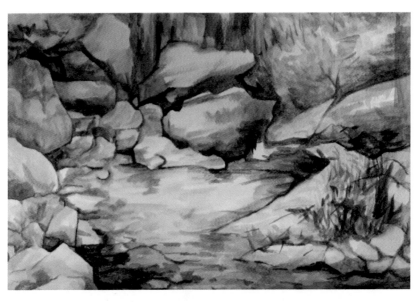

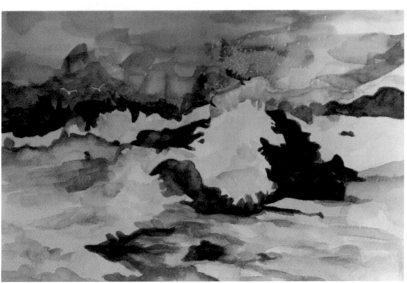

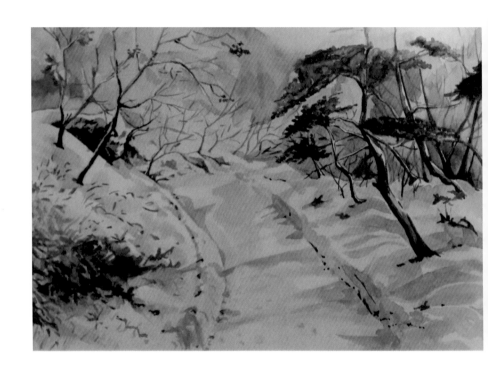

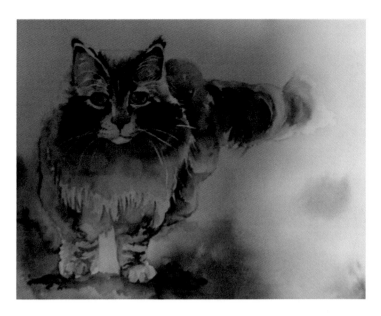

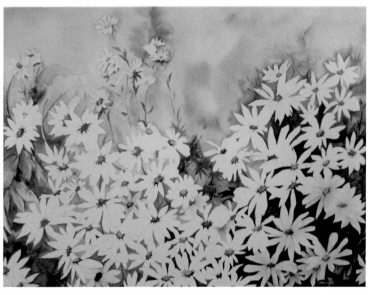

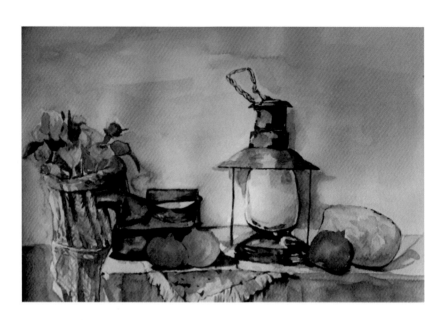

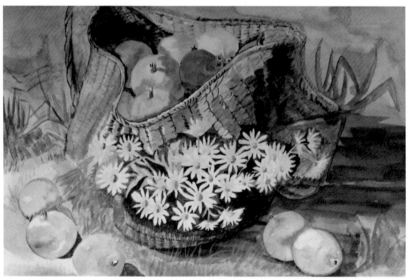

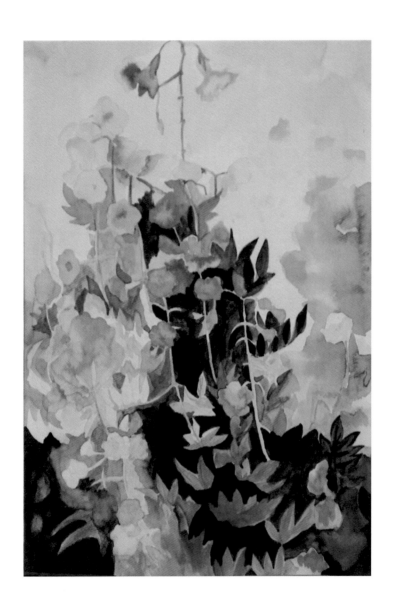

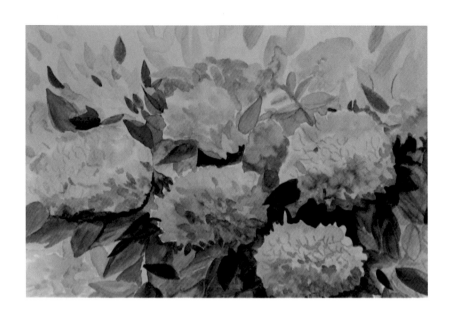

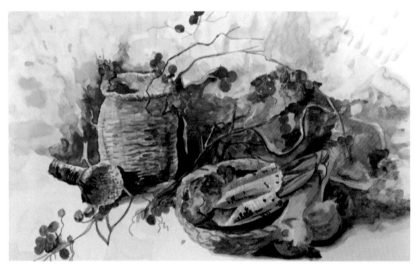

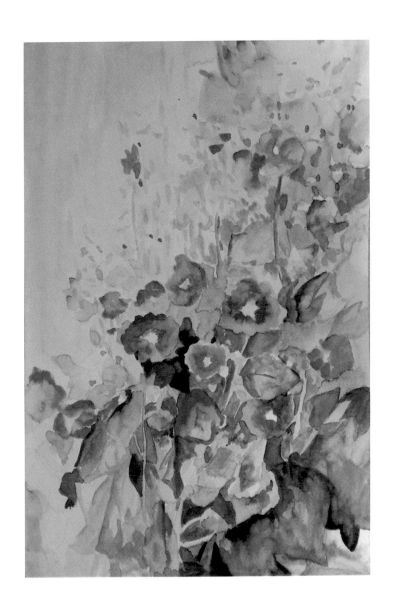

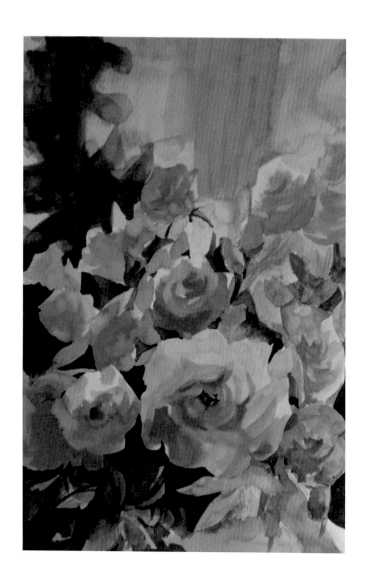

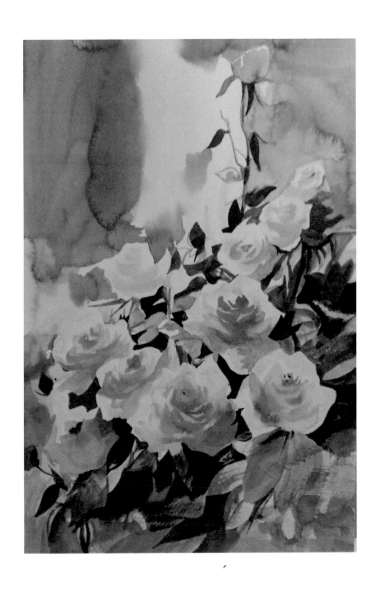

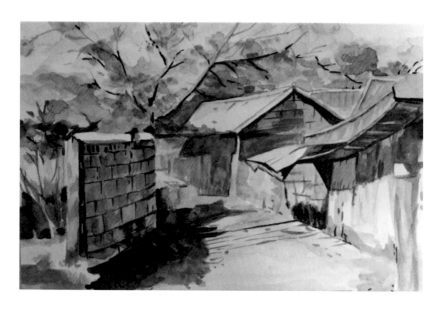

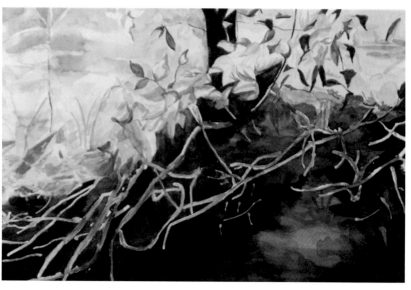

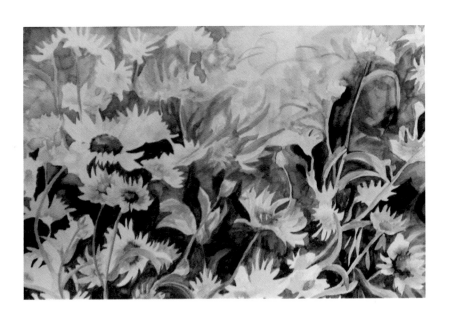

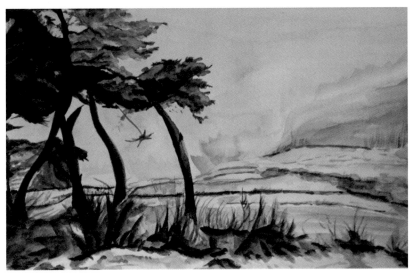

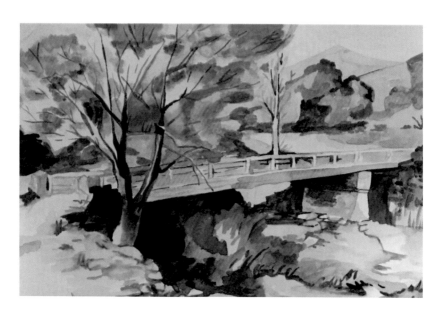

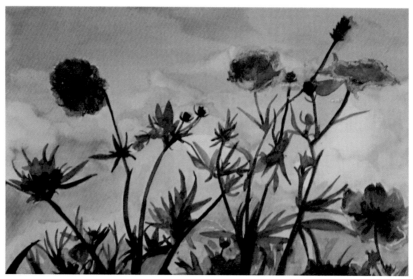

98

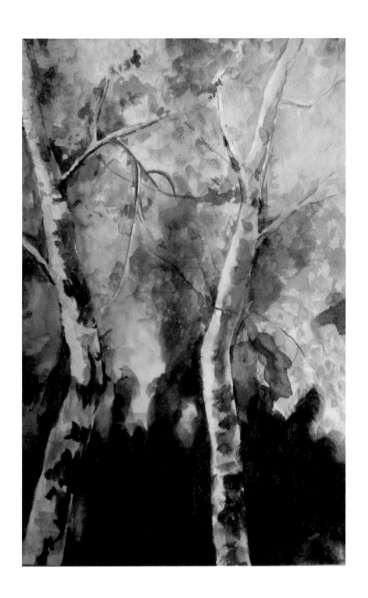

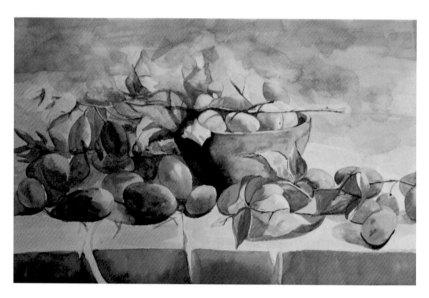

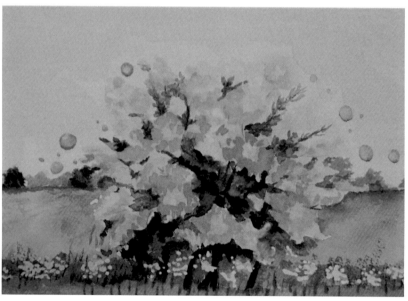

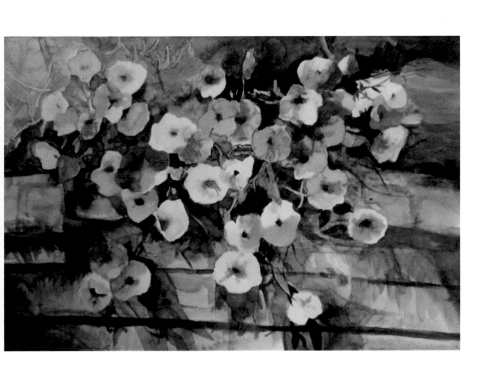

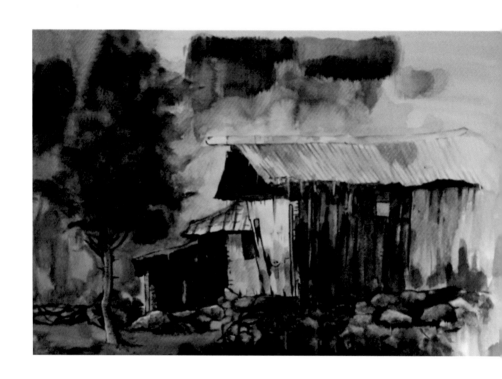

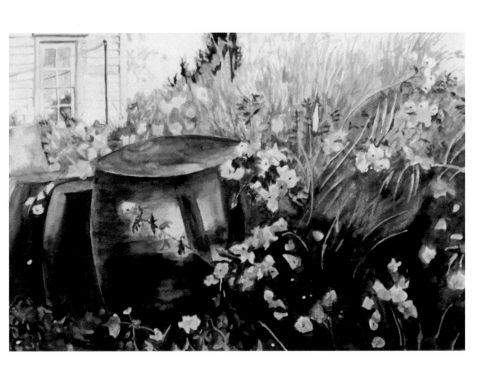

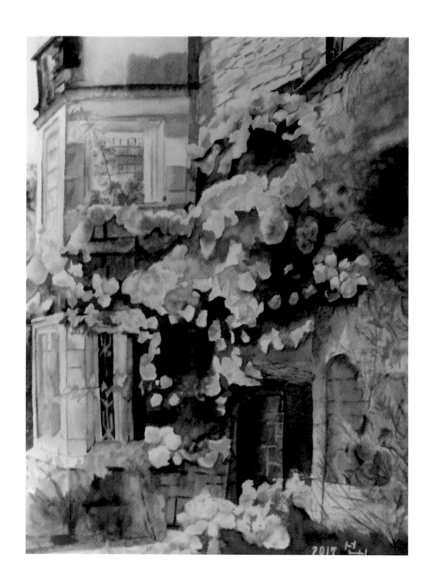

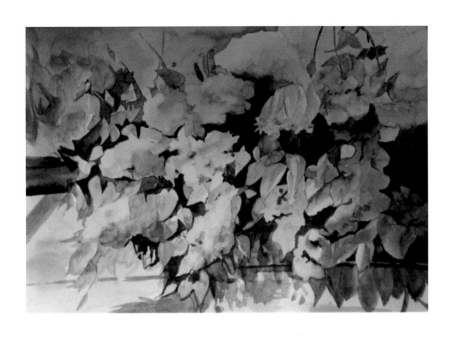

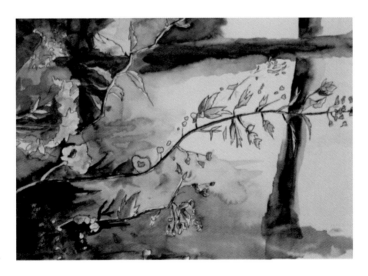

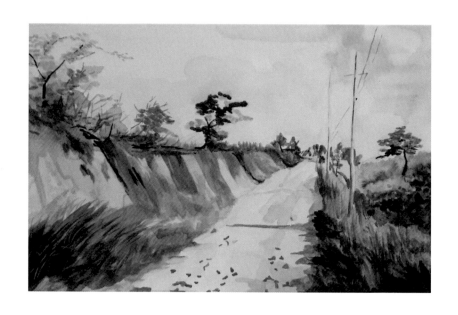

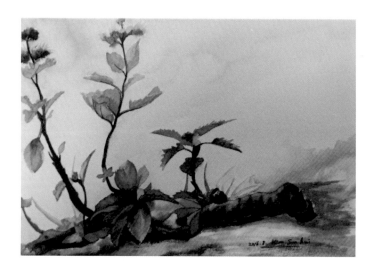

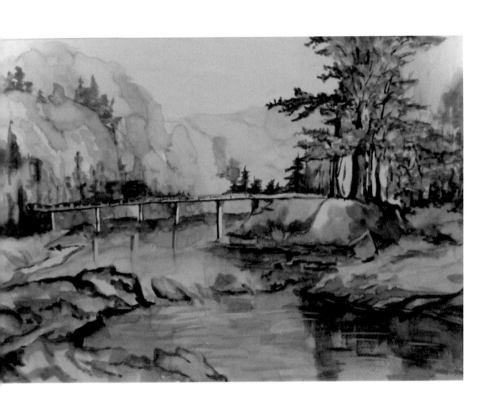

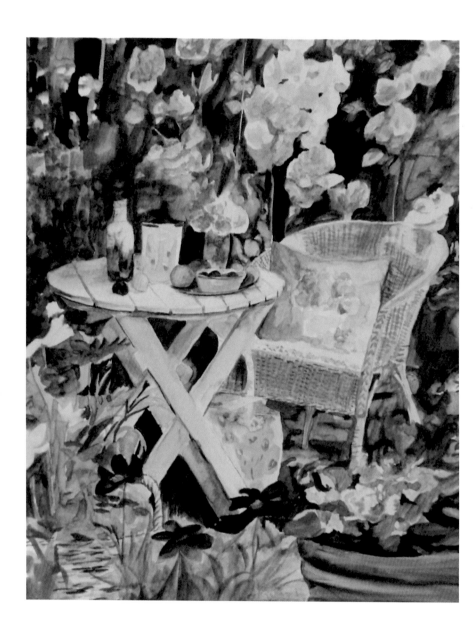

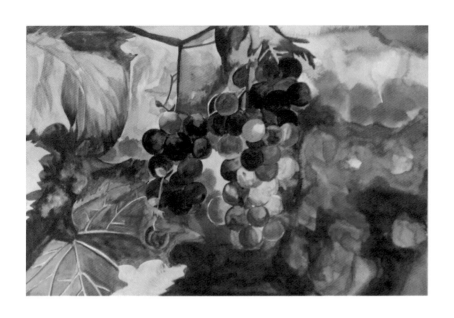

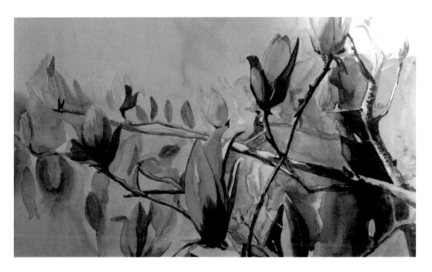

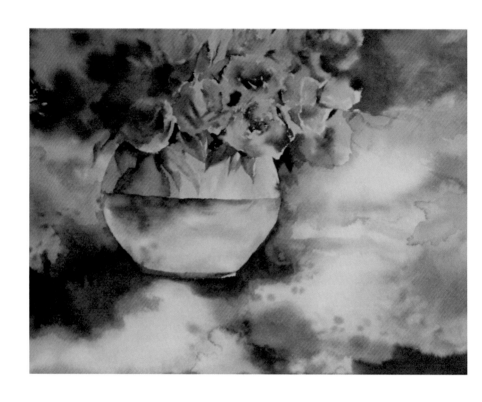

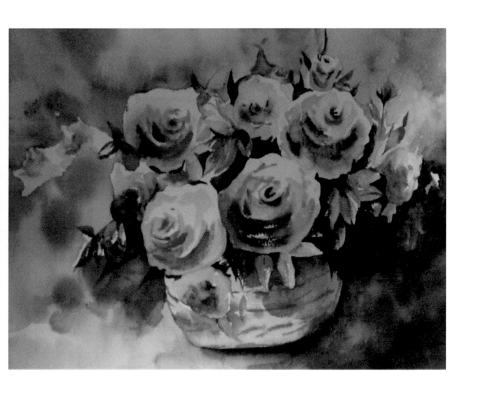

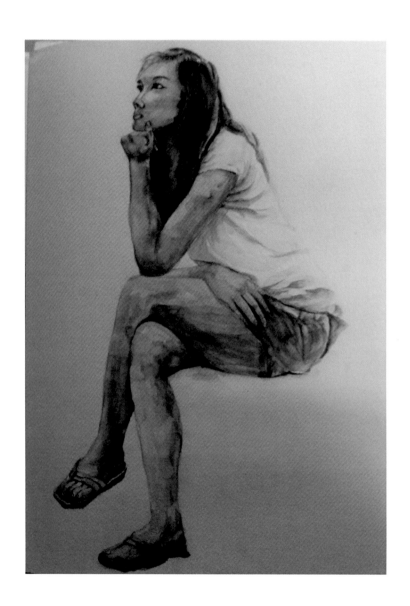

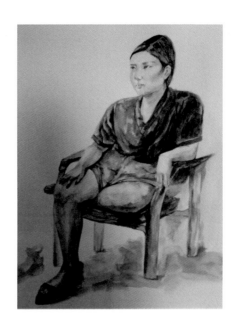

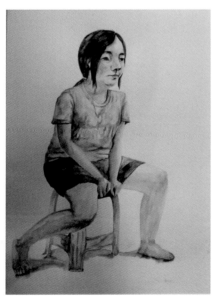

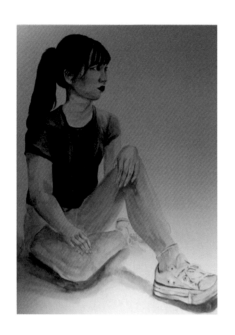

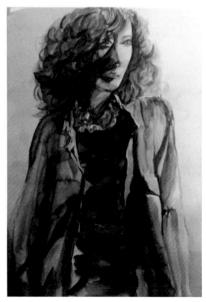

114

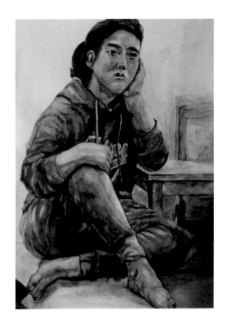

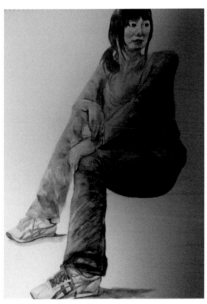

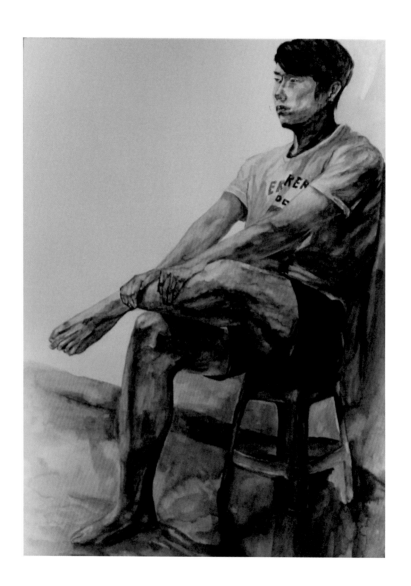

커피로 그린 그림

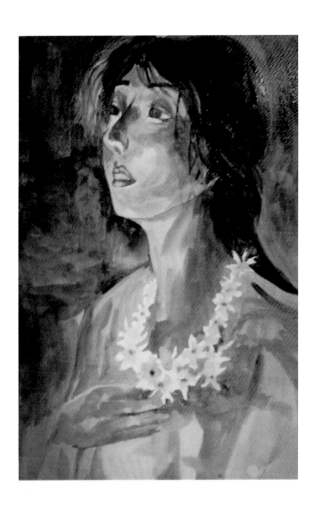

05.━━━━━━━━━━아크릴화

아크릴화

아크릴은 건조가 빠르고 어떤 종류의 안료로도 섞어 만들 수 있으며 수채화의 투명한 윤기와 유화의 강렬함을 동시에 나타낼 수 있다. 또한 유화물감보다 열이나 그 외에 작품을 손상하는 요소들의 영향을 적게 보인다.

이런 장점 때문에 아크릴 물감은 1960년대에 상업적으로 개발된 이후 미술가들에게 널리 이용되고 있다.

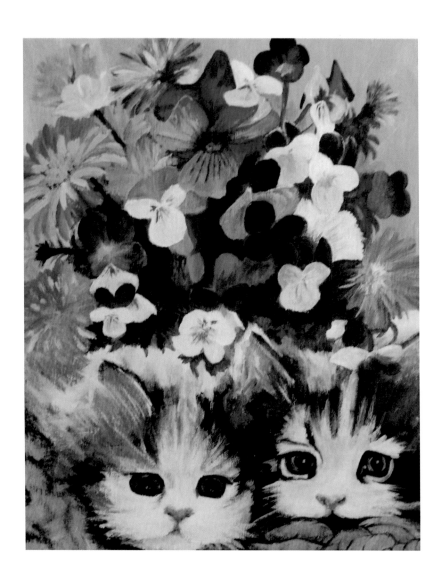

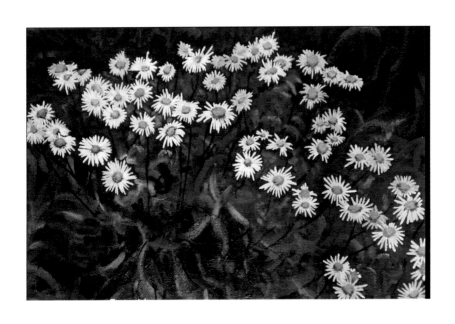

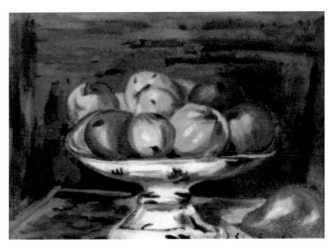

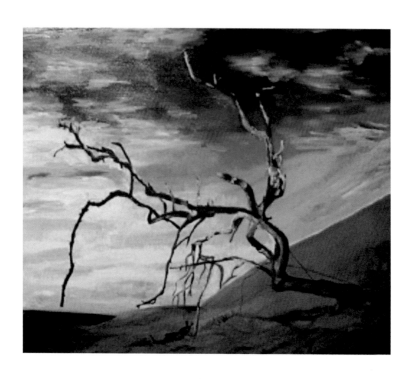

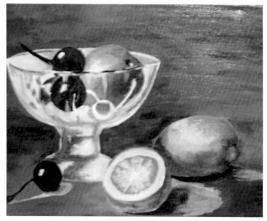

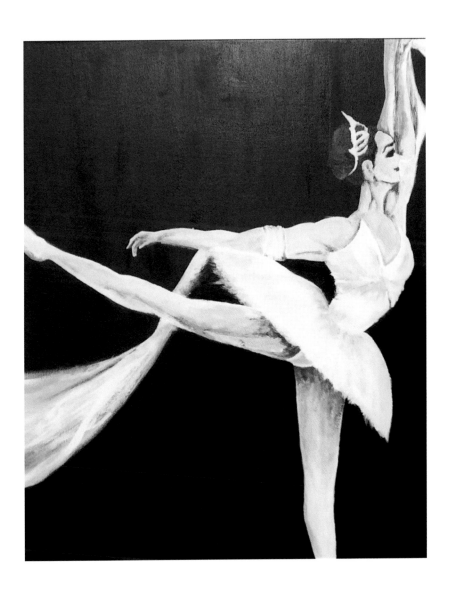

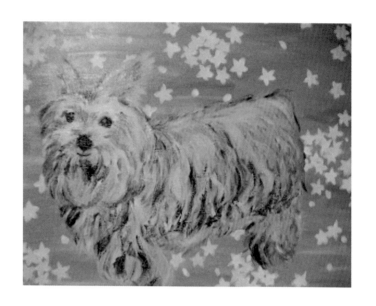

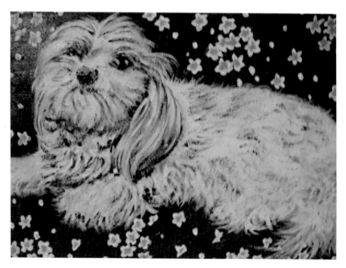

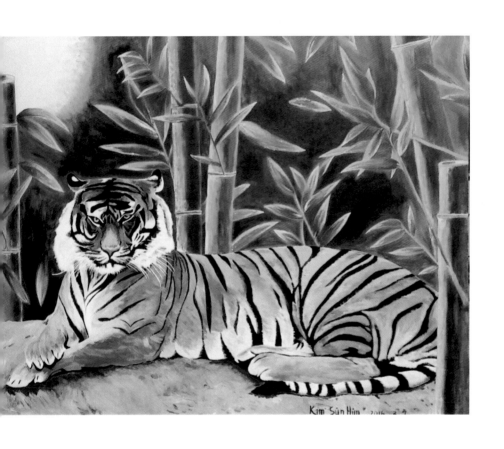

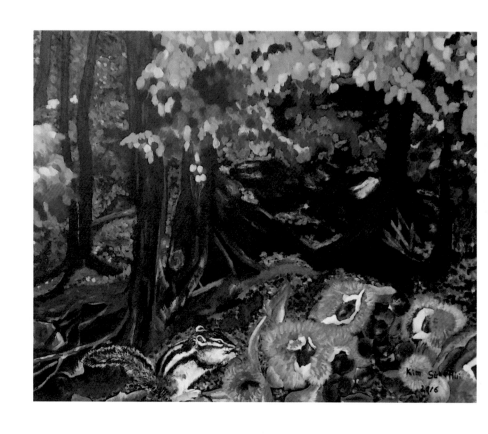

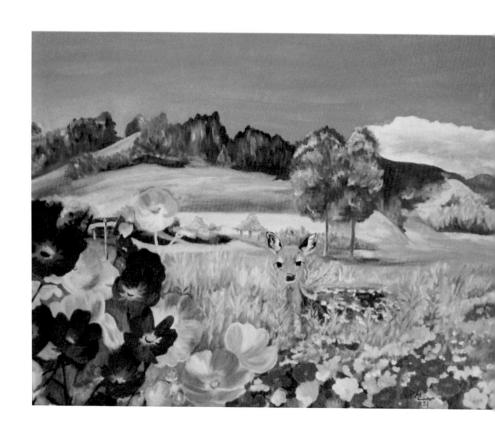

130

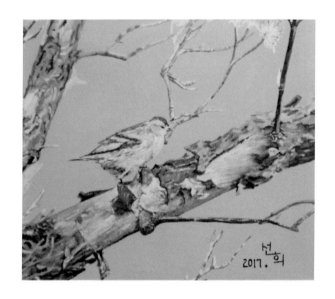

2017.

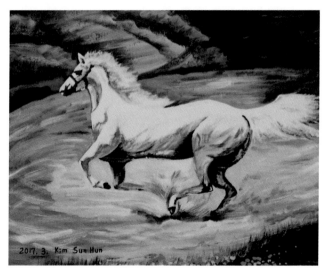

2017. 3. Kim Sun Hun

131

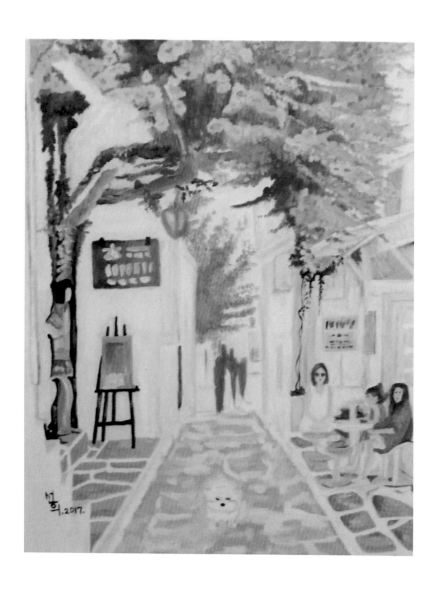

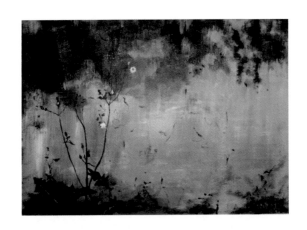

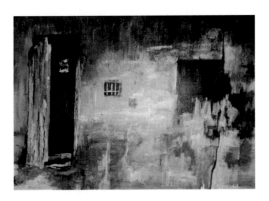

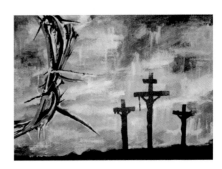

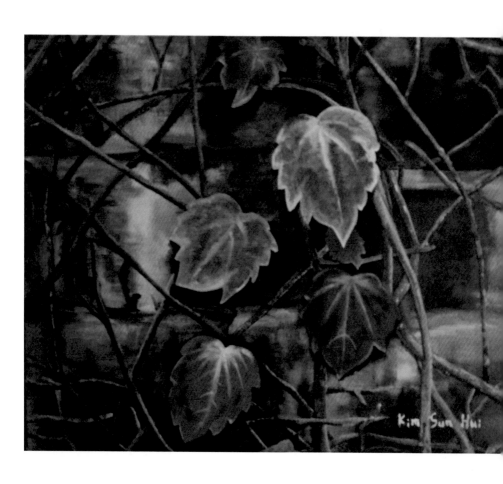

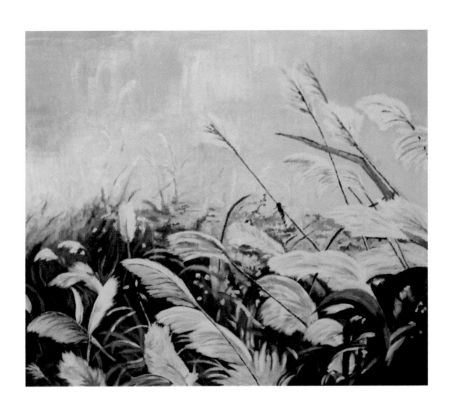

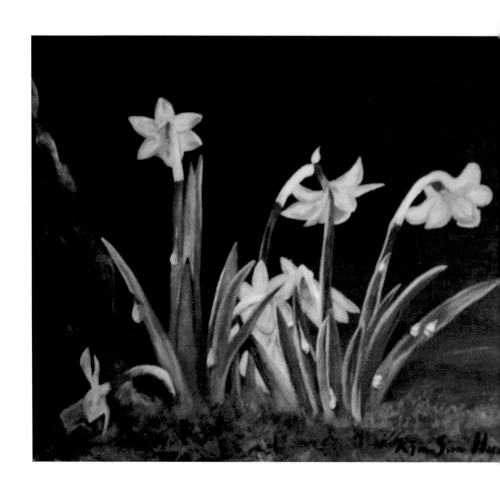

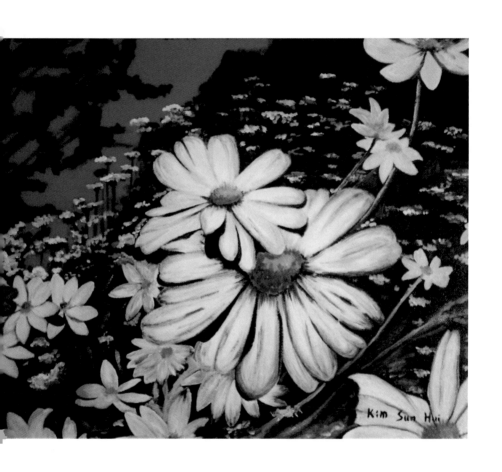

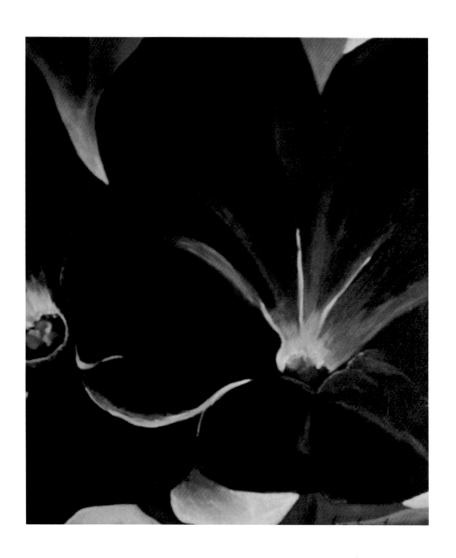

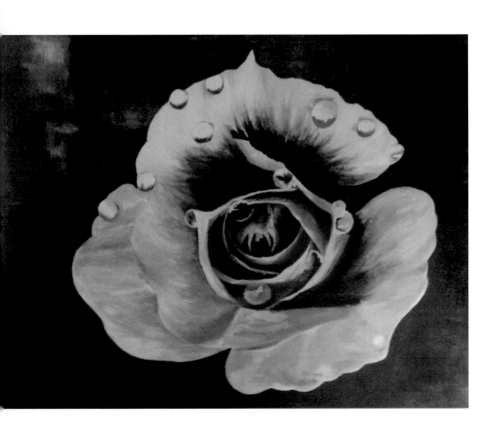

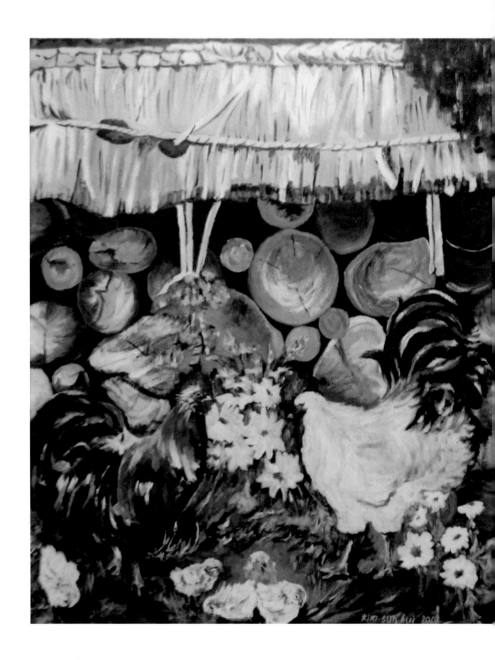

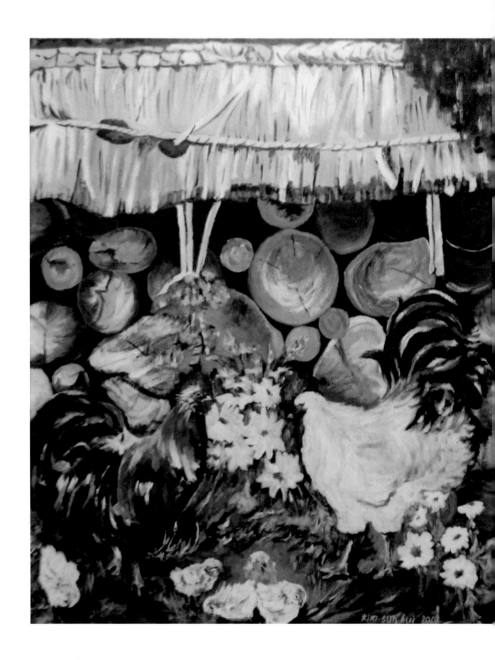

140

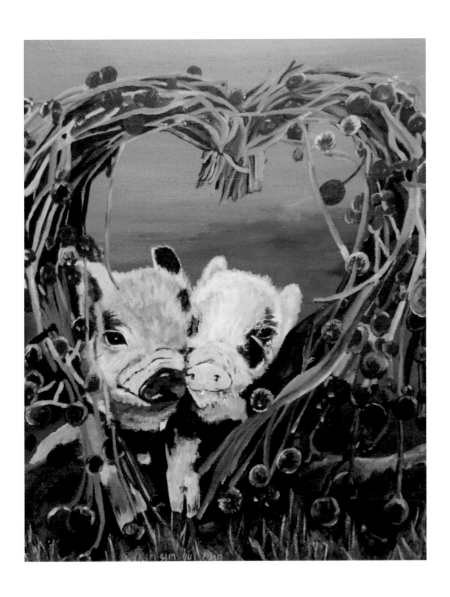

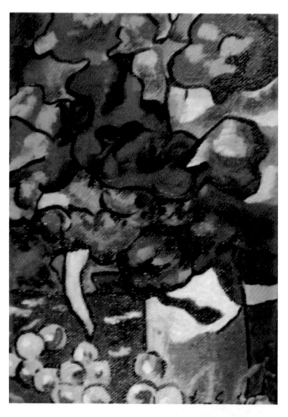

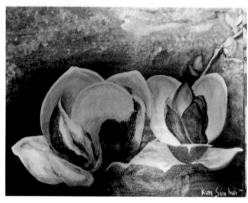

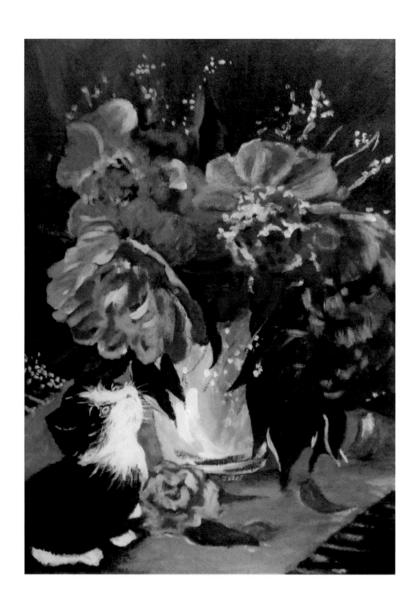

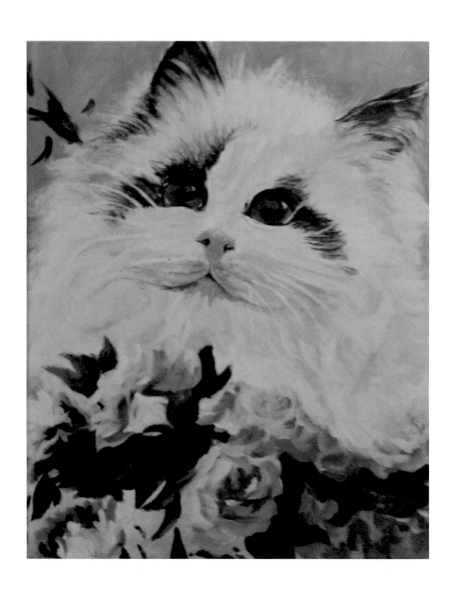

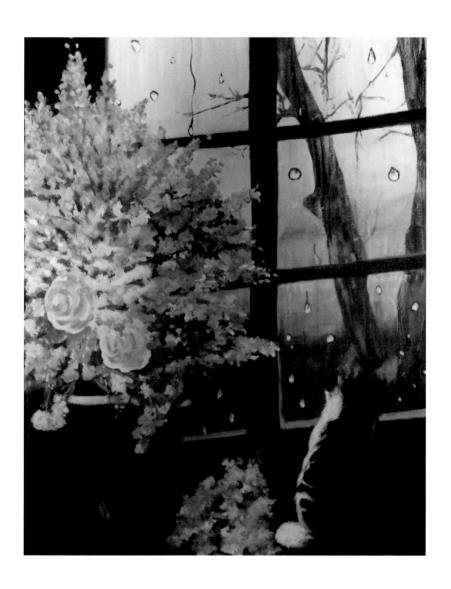

06.———————— 팝아트

팝아트

파퓰러 아트 (Popular Art, 대중예술)를 줄인 말로서, 1960년대 뉴욕을 중심으로 일어난 미술의 한 경향을 가리킨다.

1950년대 초 영국에서 그 전조를 보였으나 1950년대 중후반 미국에서 추상표현주의의 주관적 엄숙성에 반대하고 매스 미디어와 광고 등 대중문화적 시각이미지를 미술의 영역 속에 적극적으로 수용하고자 했던 구상미술의 한 경향을 말한다.

일반적으로 미술평론가 L.앨러웨이가 1954년에 처음 사용한 것으로 알려지고 있으나 팝 아트가 비평용어로 채택되기 이전에 팝 아트적 징후를 상기시키는 작품이 영국에서 나타났다. 즉 1949년부터 F.베이컨이 작품에 사진

을 활용함으로써 팝 아트의 형성에 중요한 영향을 끼쳤으나 베이컨은 팝 아트와 실질적인 관련이 없으며, 1954~1955년 겨울에 영국의 젊은 작가들의 공동작품 및 그것과 관련된 토론 가운데 팝 아트란 말이 사용되기 시작했다. 영국에서 대중소비문화에 대한 관심 아래 조직된 전시가 1956년에 열린 '이것이 내일이다'이며,

이 전시에 R.해밀턴이 출품한 《오늘의 가정을 그토록 색다르고 멋지게 만드는 것은 무엇인가?》라는 작품은 영국에서 만들어진 최초의 팝 아트 작품이라고 할 수 있다.

영국의 팝 아트는 사회비판적 의도를 내포하고 있으며 기존의 규범이나 관습에 대해 비판적이라는 점에서 다다이즘과의 근친성을 보여준다. 영국 작가로 해밀턴을 비롯 P.블레이크, D.호크니, R.B.키타이, E.파올로치 등이 있으며, 특히 해밀턴이 바람직한 예술의 성질로 열거하고 있는 것들, 예컨대 순간적, 대중적, 대량생산적, 청년문화적, 성적(性的), 매혹적, 거대기업적인 것 등은 현대 대중문화의 속성을 그대로 압축해놓은 것이다.

그러나 팝 아트의 성격은 미국적 사회환경 속에서 형성된 미술에서 더 구체적으로 반영되고 있다. 미국 팝 아트의 선배세대인 R.라우션버그와 J.존스는 이미 1950년대 중반부터 각종 대중문화적 이미지를 활용하였는데, 이들의 작업이 다다이즘과 유사한 특징을 보여준다고 해서 네오 다다(Neo dada)로 불려졌고, 그 외에

신사실주의, 신통속주의 등 다양한 명칭으로 불려지기도 했다. 미국 팝 아트의 대표적 작가는 A.워홀, R.리히텐슈타인, T.웨셀만, C.올덴버그, J.로젠퀴스트 등과 서부지역의 R.인디애너, M.라모스, E.에드워드 키엔홀츠 등을 들 수 있다. 이들 중 가장 많은 논의를 불러일으킨 작가가 워홀이다. 그는 마릴린 먼로, 엘비스 프레슬리 등 대중문화의 스타나 저명인사들을 캔버스에 반복적으로 묘사하거나 임의적인 색채를 가미함으로써 순수고급예술의 엘리티시즘을 공격하고 예술의 의미를 애매모호하게 만드는 일련의 작품을 발표했다.

팝 아트는 텔레비전이나 매스 미디어, 상품광고, 쇼윈도, 고속도로변의 빌보드와 거리의 교통표지판 등의 다중적이고 일상적인 것들뿐만 아니라 코카 콜라, 만화 속의 주인공 등 범상하고 흔한 소재들을 미술 속으로 끌어들임으로써 순수예술과 대중예술이라는 이분법적, 위계적 구조를 불식시키고, 산업사회의 현실을 미술 속에 적극적으로 수용하고자 한 긍정적인 측면을 지니고 있다. 그러나 한편으로는 다다이즘에서 발원하는 반(反)예술의 정신을 미학화시키고 상품미학에 대한 진정한 비판적 대안의 제시보다 소비문화에 굴복한 것으로 볼 수 있다.

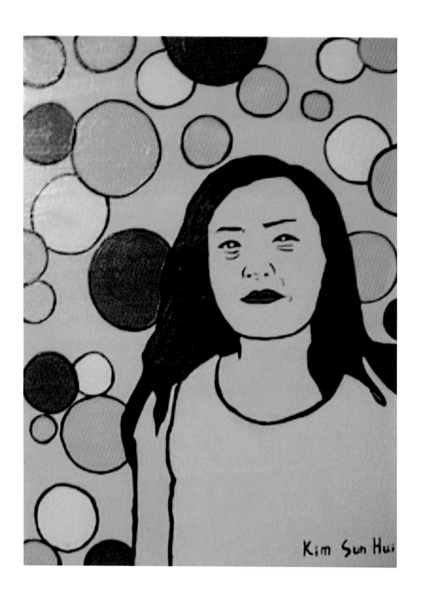

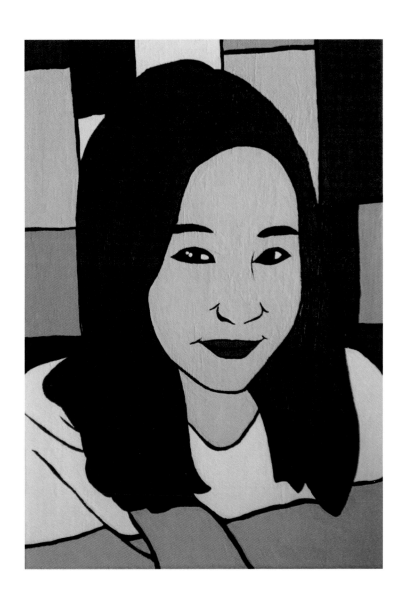

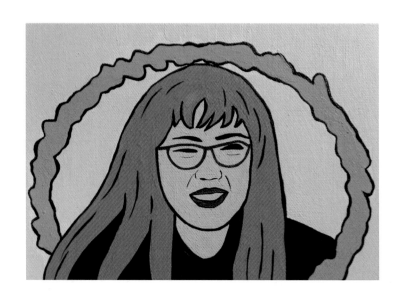

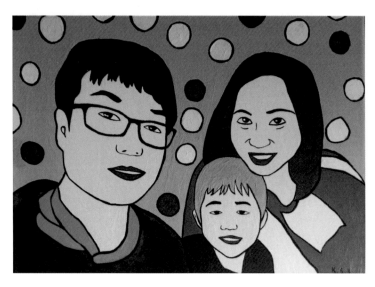

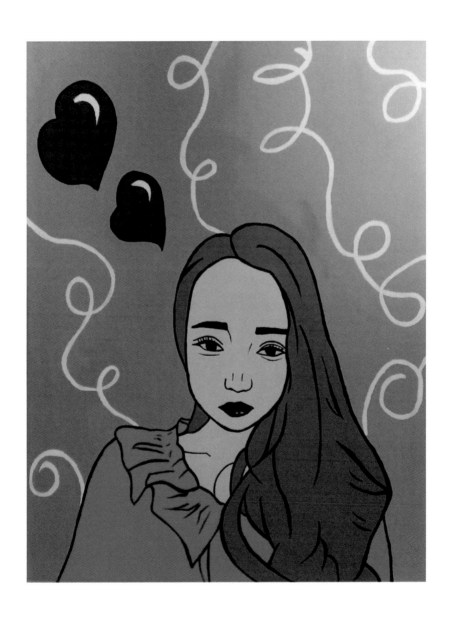

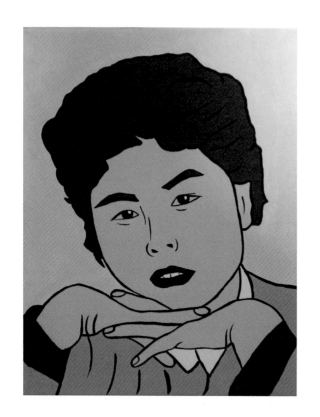

Kim Sun Hui

06. ─────────────── 유화

유화의 기원

르네상스 미술가들에게 유화라는 기법의 출현은 엄청난 충격이었다. 부드럽고 선명한 색감 더욱이 사용의 편리성은 미술가들이 원하는 모든 기술적인 부분을 충족시켜 주었다.

아마 씨에서 추출된 린씨드 유(Linseed Oil)에 안료를 용해한 유화기법은 색의 덧칠이 가능하기 때문에 수정이 용이할뿐만 아니라 색의 농담도 자유자재0로 조절할 수 있었다.

유화 물감의 출현은 사실적인 표현과 정밀한 세밀묘사를 추구했던 르네상스 화가들에게는 그야말로 획기적인 기술력이었다.

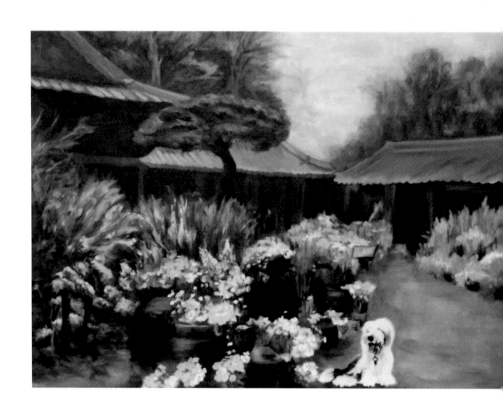

166

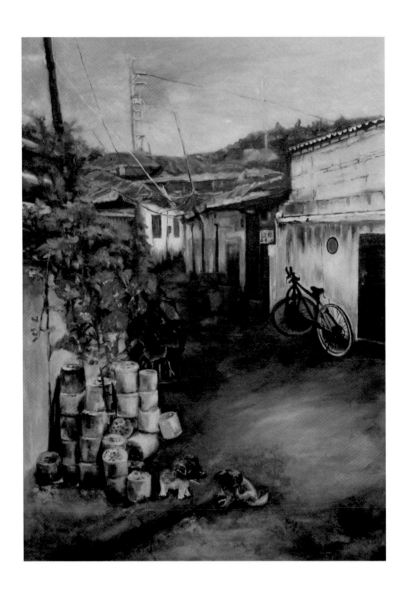

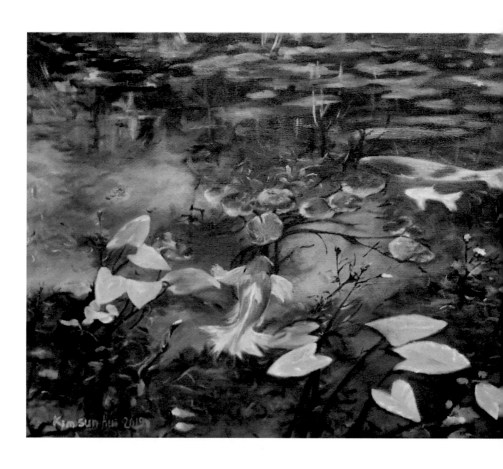

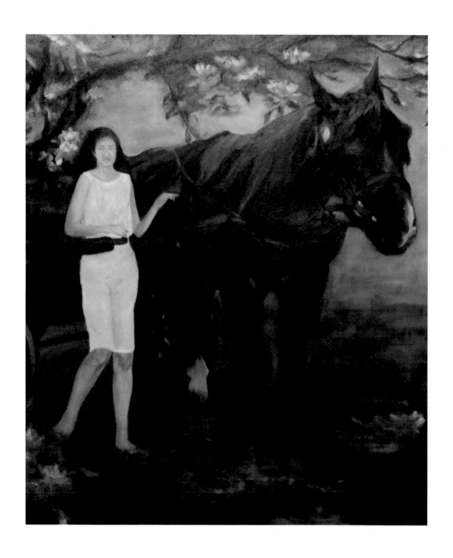

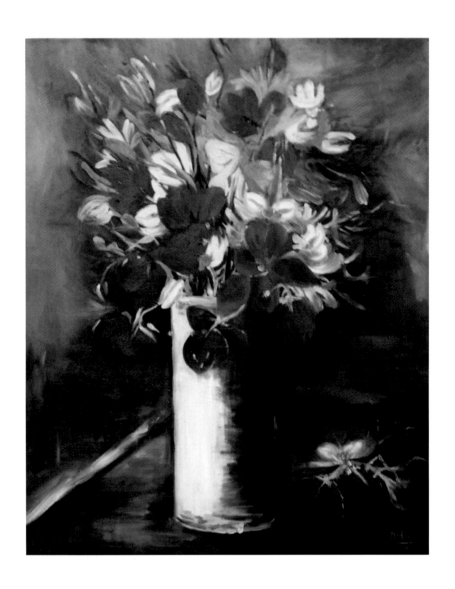

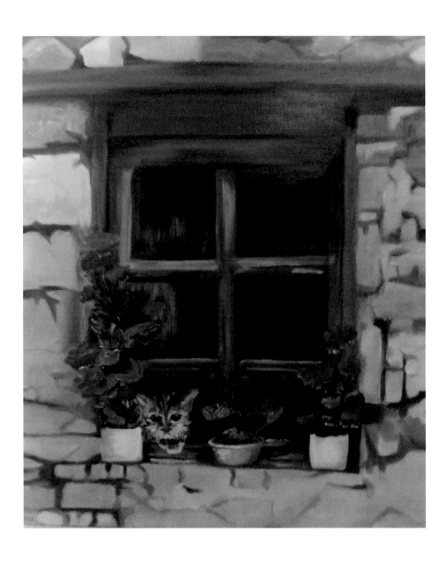

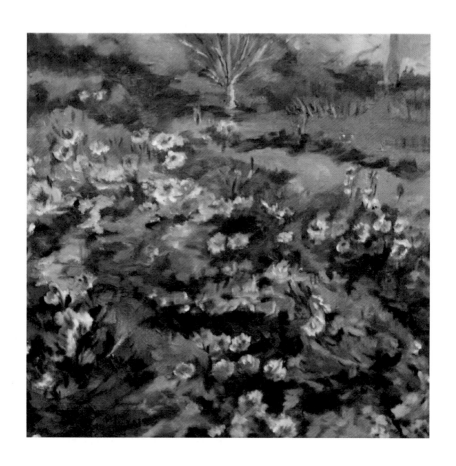

172

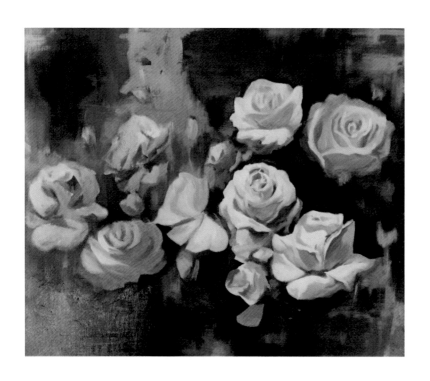

07. ──────────추상

추상

abstractio라는 라틴어는 본래 ~로부터(abs) 끌어내는 (trahere) 것, 요컨데 '떼어놓기'를 의미했지만 한편으로 수학자가 사물과 사태로부터 모든 감각적인 것을 '제거'(아파이레시스)하는 조작((아리스토텔레스, 형이상학)을 나타내며, 다른 한편으로는 수학자가 수학적 대상을 모든 감각적인 것으로부터 '분리한다'(코리제이)(아리스토텔레스 형이상학)와 같은 '분리'의 활동을 나타낸다.

그리고 후자의 의미에서 '추상'은 근대 경험주의와의 대결을 통해 새로운 현상학적 의미를 주입한다.

근대 경험주의는 경험적 사물로부터 '분리된'존재를 부정하는데 로크는 직각도 예각도 등변도 부등변도 아닌 '삼각형 일반'이라는 추상적 관념에 대해 '실재할 수 없는 불완전한 것'이라고 하고 버클리는 하나의 관념이 '동일한 종류의 다른 모든 특수관념을 대표 또는 대리하는데 불과하다고 생각하며, 흄은 그것을 특수관념과 다른 많은 특수 관념과의 '습관적 연결'로 해소하고 있다.

일반적 관념을 사고 안에 상정하는 보편자의 심리학적 실체화, 사고 밖에 상정하는 보편자의 형이상학적 실체화 라고 하고 사유된 대상 이념적 존재로 간주 추상이란 실재적인 내용을 '사상함'(abstrahierea)으로서 '순수형식' 범주적 유형을 향해 올라가는 것이며, 이것을 '형식화하는 추상'(Formalisierende Abstraktion) 내지 '이념화하는 추상'(ideierende Absrakiton)이라고 한다.

추상적 표현주의는 젝슨폴록의 연보라빛 안개, 몬드리안, 칸딘스키, 피카소, 브로크 등이다.

추상화란 사물의 사실적 재현이 아니고 순수한 점, 선, 면, 색채에 대한 표현을 목표로 한 그림 일반적으로는 대상의 형태를 해체한 입체파등의 회화도 포함한다.

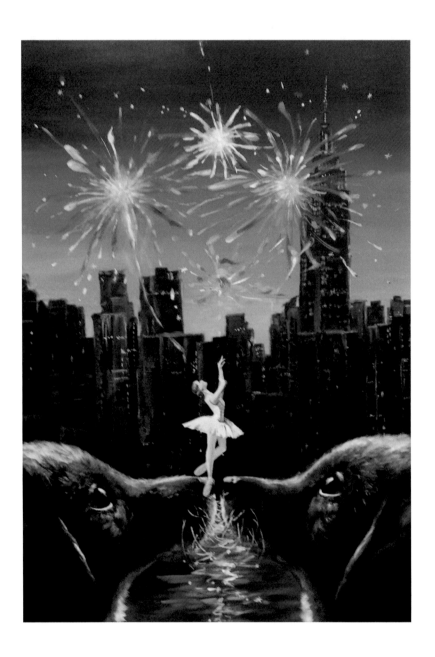

에필로그

그림 그리다 그리다 보면 이어져가는 순간들이 시간을 세월을 지켜주는 힘이 되어옵니다.

결과적으로 많이 그리지는 못했지만 그려온 시간만큼 성장한 모습이 고움이고 노력임을 알기에 행복한 결론입니다.

선 긋기부터 드로잉 스케치 수채화 아크릴화 유화 이어져가는 그림 그리다 그것이 성장이고 발전이었습니다.

그려온 날들이 그려온 수고들이 성장한 성장 판입니다.

함께 그림 그리다 에 동참하실 분들과 동행하고 싶습니다.

꿈을 그리다

출간일 2020년 1월 6일

지은이 김 선 희

출판사 도서출판 숨쉬는 행복

ISBN 979-11-6465-063-7

판매가 13,900 원

주 소 서울시 노원구 노원로 16길 15, 902동 616호(하계동)

blog.naver.com/2051426

이 도서의 국립중앙도서관 출판예정도서목록(CIP)은 서지정보유
통지원시스템 홈페이지(http://seoji.nl.go.kr)와 국가자료종합목
록 구축시스템(http://kolis-net.nl.go.kr)에서 이용하실 수 있습
니다. (CIP제어번호 : CIP2020000577)